邓石如篆书千字文

传世碑帖精选

[第二辑·彩色本]

墨点字帖/编写

长江出版传媒

湖北美术出版社

前　言

邓石如（一七四三—一八〇五），清代书法家、篆刻家，初名琰，字顽伯，号完白山人、笈游道人，安徽怀宁人。其书法四体皆擅，尤以篆、隶书著称于世。他的篆书以秦代李斯和唐代李阳冰的小篆为基础，汲取汉碑额篆书与隶书的风韵，变圆转为方折，使其笔下的篆书少了些流畅而多了些顿挫，线条修长而精神充沛。邓氏以后的篆书名家无不受其影响，致使原本拘谨的小篆，变得更加生动飘逸。

《千字文》是中国古代蒙学课本，南朝梁武帝命人拓取王羲之遗迹中一千个不同的字，由员外散骑侍郎周兴嗣编纂为四言韵语，叙述有关自然、社会、历史、伦理、教育等方面的知识，从隋代开始流行。同时也受到书家的青睐，历代书家多有以《千字文》为内容的书法作品面世，书体与风格各异，精彩纷呈，促进了《千字文》在民间的传播，也提高了《千字文》的知名度。

这部篆书《千字文》，准确地表现了邓氏篆书的风貌，用笔准确，体态平和，十分适于初学篆书者临摹。

千字文

天
地
玄
黄

宇
宙
洪
荒

日
月
盈
昃

辰宿列张。寒来暑往。秋收冬藏。闰余成岁。

辰　宿　列　張

寒　來　暑　往

秋　收　冬　藏

閏　餘　成　歲

金

霜

雲

律

金

露

雲

呂

生

結

騰

調

麗

爲

致

陽

水

霜

雨

陽

玉 出 崑 冈

剑 号 巨 阙

珠 称 夜 光

果 珍 李 柰

菜　萊

重　重

芥　芥

薑　薑

海　海

鹹　鹹

河　河

淡　淡

鱗　鱗

潛　潛

羽　羽

翔　翔

龍　龍

師　師

火　火

帝　帝

鳥 官 人 皇

始 製 文 学

乃 服 衣 裳

推 位 讓 國

有 虞 陶 唐

吊 民 伐 罪

周 发 商 汤

坐 朝 问 道

垂

拱

平

章

愛

育

黎

首

臣

伏

戎

羌

退

迩

壹

體

率

賓

歸

王

鳴

鳳

在

竹

白

駒

食

場

化

被

草

木

赖 及 万 方

盖 此 身 髮

四 大 五 常

恭 惟 鞠 養

豈 敢 毀 傷

女 慕 貞 潔

男 效 才 良

知 過 必 改

11

得能莫忘。罔谈彼短。靡恃己长。信使可覆。

得
能
莫
忘

罔
谈
彼
短

靡
恃
已
长

信
使
可
覆

器欲难量。墨悲丝染。诗赞羔羊。景行维贤。

器	墨	诗	景
欲	悲	赞	行
难	丝	羔	维
量	染	羊	贤

克 念 作 聖

德 建 名 立

形 端 表 正

空 谷 傳 聲

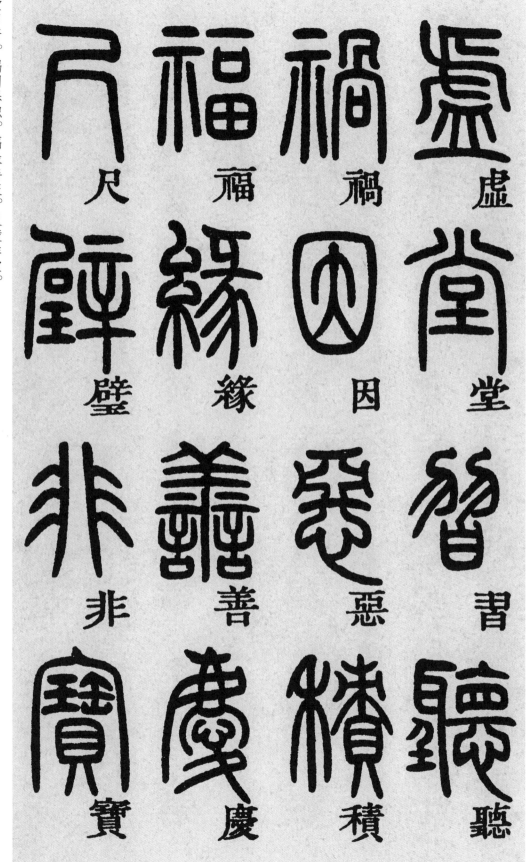

虚堂习听。祸因恶积。福缘善庆。尺璧非宝。

虚

堂

聼

禍

因

惡

積

福

緣

縁

善

慶

尺

璧

非

寶

寸　阴

陰

是

競　竞

資　资

父

事

君

曰

嚴　严

與　与

敬

孝

當　当

竭

力

忠

则

盡

命

临

深

履

薄

夙

興

温

清

似

蘭

斯

馨

如

松

之

盛

川

流

不

息

渊

澄

取

映

容

止

若

思

言

辟

安

定

篤

初

誠

美

慎

終

宜

令

榮

業

所

基

籍 甚 無 竟

學 優 登 仕

攝 職 從 政

存 以 甘 棠

去 而 益 詠

樂 殊 貴 賤

禮 別 尊 卑

上 和 下 睦

夫唱妇随。外受傅训。入奉母仪。诸姑伯叔。

夫 唱

外 受

入 奉

诸 姑

唱 婦

受 傅

奉 母

姑 伯

婦 隨

傅 訓

母 儀

伯 叔

隨

訓

儀

叔

猶 子 比 兒

孔 懷 兄 弟

同 氣 連 枝

交 友 投 分

切磨箴规。仁慈隐恻。造次弗离。节义廉退。

切	磨	箴	規
仁	慈	隱	惻
造	次	弗	離
節	義	廉	退

颠　沛　匪　亏

性　静　情　逸

心　动　神　疲

守　真　志　满

逐 物 意 移

堅 持 雅 操

好 爵 自 縻

都 邑 華 夏

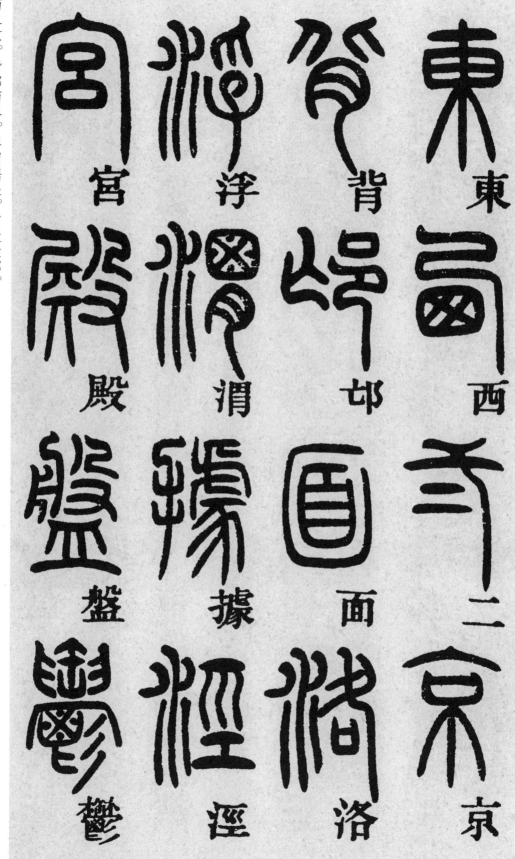

东西二京。背邙面洛。浮渭据泾。宫殿盘郁。

東　東

圖　西

青　二

京　京

背　背

岊　邙

圓　面

牆　洛

浮　浮

圌　渭

豫　据

涇　泾

宫　宫

隦　殿

盤　盘

鬱　郁

楼 觀 圖 畫 丙

飛 寫 彩 舍

觀 禽 仙 傍

驚 獸 靈 啟

28

甲

帳

對

楹

肆

筵

設

席

鼓

瑟

吹

笙

陞

階

納

陛

弁 转 疑 星

右 通 广 内

左 达 承 明

既 集 坟 典

30

亦　杜　漆　府

聚　槀　書　羅

羣　鍾　壁　將

英　隸　經　相

路俠槐卿。戶封八县。家给千兵。高冠陪輦。

路 俠 槐 卿

戶 封 八 縣

家 給 千 兵

高 冠 陪 輦

驅 驅

轂 轂

振 振

纓 纓

世 世

祿 祿

侈 侈

富 富

車 車

駕 駕

肥 肥

輕 輕

策 策

功 功

茂 茂

實 實

勒 勒

碑 碑

刻 刻

铭 铭

磻 磻

溪 溪

伊 伊

尹 尹

佐 佐

時 时

阿 阿

衡 衡

奄 奄

宅 宅

曲 曲

阜 阜

微旦孰营。
桓公匡合。
济弱扶倾。
绮回汉惠。

微

旦

孰

营

桓

公

匡

合

济

弱

扶

倾

绮

回

同

漢

惠

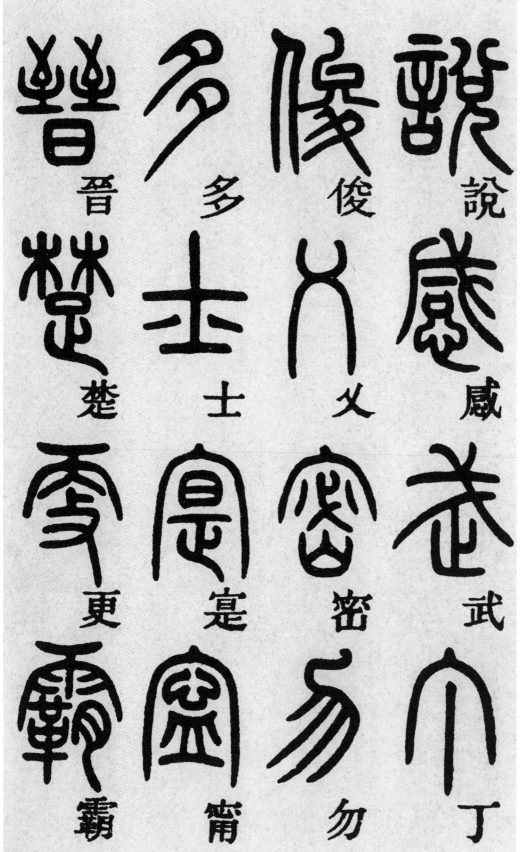

說 感 武 丁

俊 乂 密 勿

多 士 寔 宁

晋 楚 更 霸

赵魏困横。假途灭虢。践土会盟。何遵约法。

趙 魏 困 横
假 途 滅 虢
踐 土 會 盟
何 遵 約 法

37

韩

弊

烦

刑

起

翦

颇

牧

用

军

最

精

宣

威

沙

漠

馳 馳

譽 誉

月 丹

青 青

大 九

州 州

禹 禹

跡 跡

百 百

郡 郡

秦 秦

并 并

嶽 嶽

宗 宗

泰 泰

岱 岱

禅 禅

主 主

云 云

亭 亭

雁 雁

门 门

紫 紫

塞 塞

鸡 鸡

田 田

赤 赤

城 城

昆 昆

池 池

碣 碣

石 石

巨野洞庭。旷远绵邈。岩岫杳冥。治本于农。

鉅
野

曠
遠

巖
岫

治
本

鉅

野

洞

庭

曠

遠

縣

邈

巖

岫

杳

冥

治

本

於

農

务兹稼穑。俶载南亩。我艺黍稷。税熟贡新。

税	我	俶	务
熟	艺	载	兹
贡	黍	南	稼
新	稷	畝	穑

劝　赏　黜　陟

孟　轲　敦　素

史　鱼　秉　直

庶　几　中　庸

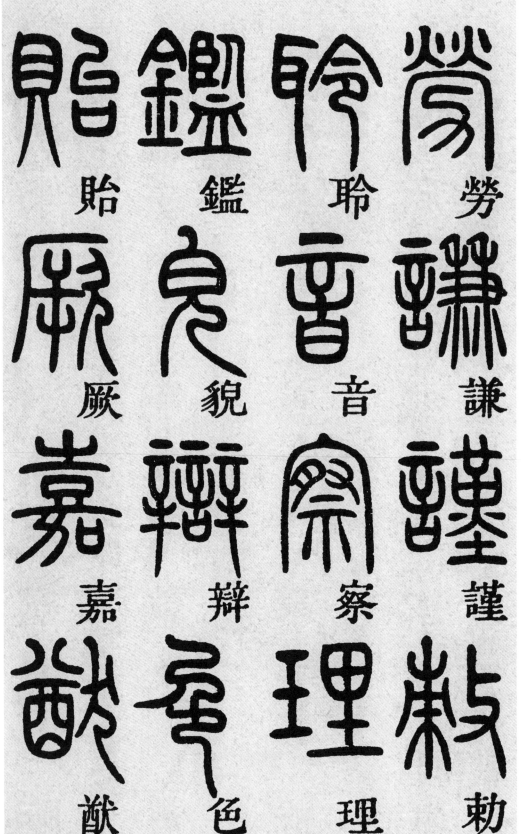

劳谦谨敕。聆音察理。鉴貌辩色。贻厥嘉猷。

劳
谦
谨
勅

聆
音
察
理

鑑
貌
辩
色

贻
厥
嘉
猷

44

勉

其

祗

植

省

躬

讥

诫

宠

增

抗

极

殆

辱

近

耻

林

皋

幸

即

两

疏

见

机

解

组

谁

逼

索

居

闲

处

沈

默

寂

寥

求

古

寻

论

散

慮

逍

遙

欣

奏

纍

遣

枇	園	渠	戚
杷	莽	荷	謝
晚	抽	的	歡
翠	條	歷	招

梧　梧　桐　早　凋

陳　陳　根　委　翳

落　葉　葉　飄　飄

遊　鶤　鶤　獨　運

凌 摩 绛 霄

耽 读 玩 市

寓 目 囊 箱

易 輶 攸 畏

50

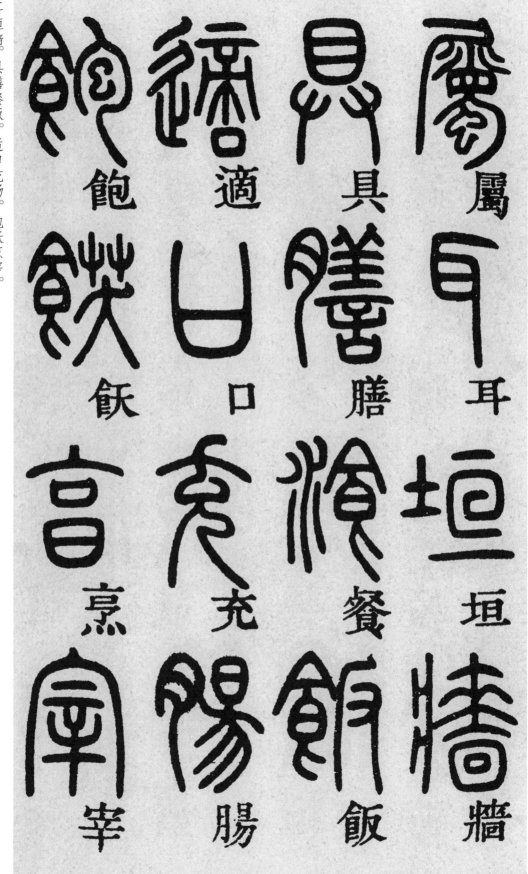

属 耳 垣 墙

具 膳 餐 饭

适 口 充 肠

饱 饫 烹 宰

饥厌糟糠。亲戚故旧。老少异粮。妾御绩纺。

饥	厌	糟	糠
飢	厭	糟	糠

亲	戚	故	旧
親	戚	故	舊

老	少	异	粮
老	少	異	糧

妾	御	绩	纺
妾	御	績	紡

侍

巾

帷

房

纨

扇

员

絜

银

烛

炜

煌

昼

眠

夕

寐

蓝

筍

象

牀

絃

歌

酒

讌

接

杯

舉

觴

矯

手

頓

足

悦

豫

且

康

嫡

后

嗣

续

祭

祀

蒸

尝

稽

颡

再

拜

悚

懼

恐

惶

笺

牒

簡

要

顧

答

審

詳

骸

垢

想

浴

执热愿凉。驴骡犊特。骇跃超骧。诛斩贼盗。

执 热

願 凉

驢 骡

犢 特

駭 躍

超 驤

誅 斬

賊 盗

捕

獲

叛

亡

布

射

辽

丸

嵇

琴

阮

啸

恬

笔

伦

纸

58

釣 釣

巧 巧

任 任

釤 釣

釋 釋

紛 紛

粉 利

偁 俗

並 並

皆 皆

佳 佳

妙 妙

毛 毛

施 施

淑 淑

姿 姿

工顰
妍笑

年
矢
每
催

羲
暉
朗
曜

璇
璣
懸
斡

晦

魄

環

照

指

薪

修

祜

永

綏

吉

劭

矩

步

引

領

孤	徘	束	俯
陋	徊	带	仰
寡	瞻	矜	廊
闻	眺	莊	廟

愚蒙等诮。谓语助者。焉哉乎也。完白山人邓石如。

愚蒙等诮

谓语助者

焉哉乎也

完白山人邓石如

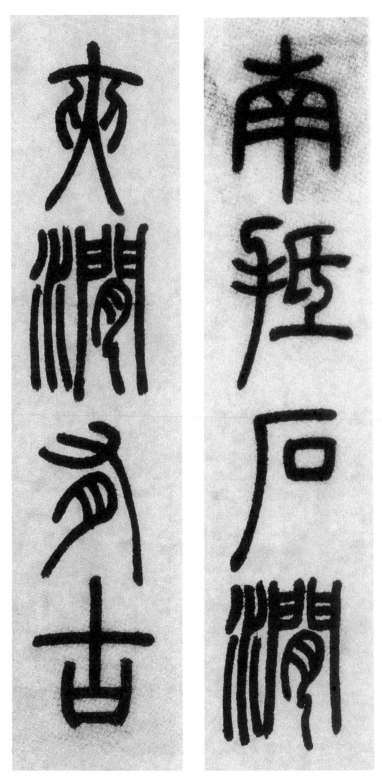

图1 《邓石如篆书庐山草堂记》局部欣赏

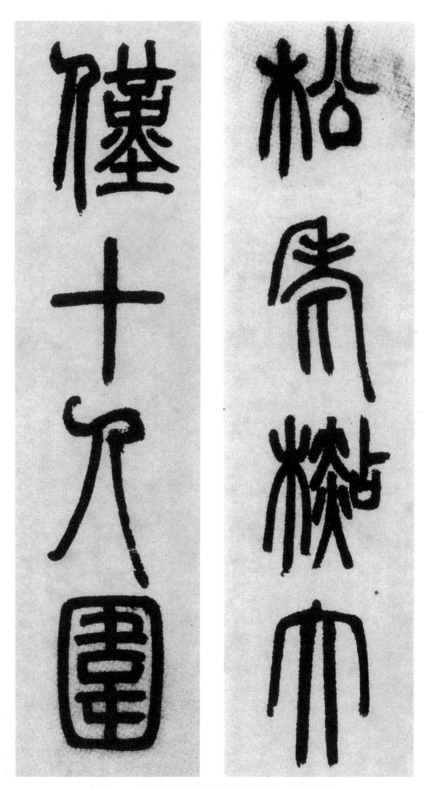

图 2　《邓石如篆书庐山草堂记》局部欣赏

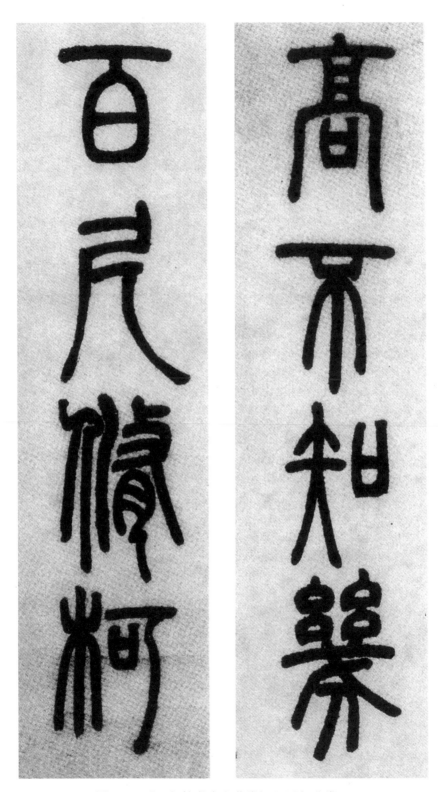

图3 《邓石如篆书庐山草堂记》局部欣赏

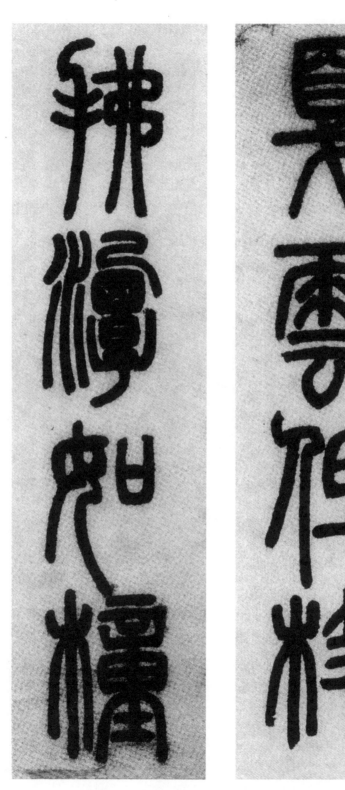

图 4　《邓石如篆书庐山草堂记》局部欣赏

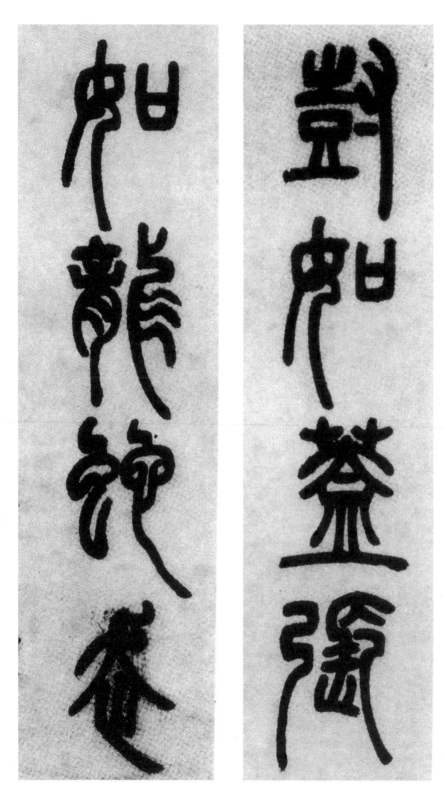

图 5 《邓石如篆书庐山草堂记》局部欣赏

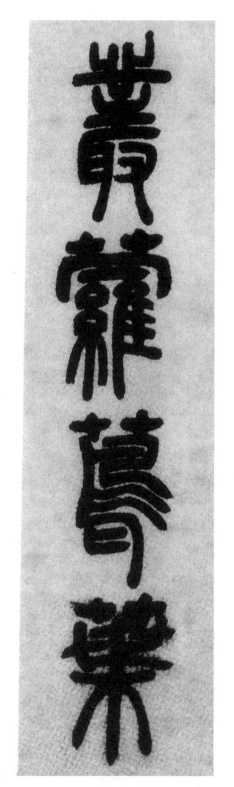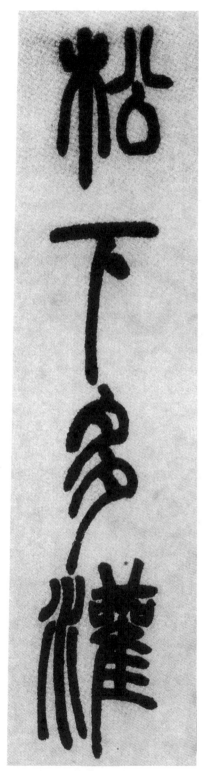

图 6 《邓石如篆书庐山草堂记》局部欣赏

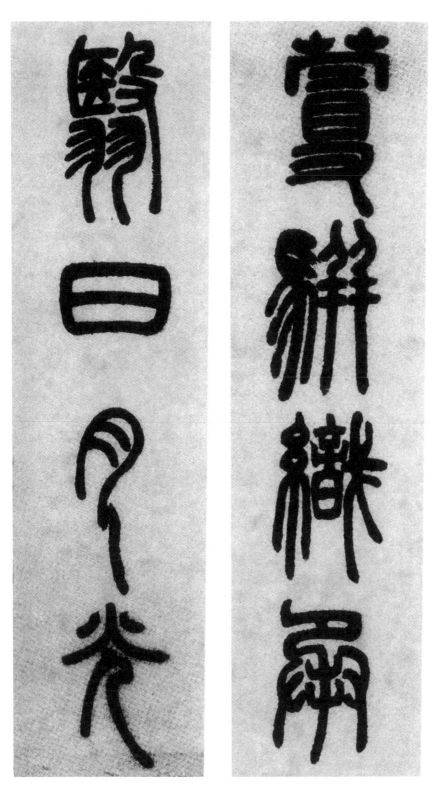

图 7 　《邓石如篆书庐山草堂记》局部欣赏